爭座位稿

쟁좌위고

〈行草〉
〈小楷〉

霧林 金榮基

㈜이화문화출판사

爭座位稿 〈行草〉〈小楷〉本을 출간하면서

爭座位稿는 AD 764년에 顔眞卿이 定襄郡王 郭英父에게 보낸 편지인데, 그 내용은 座位(官品)를 논한 것이라서 '論座位帖'이라고도 하며 '與郭僕射書'라고도 한다. 당시 尙書右僕射 定襄郡王이던 郭英父는 조정의 신임을 기화로 교만·사치하여 조정신하의 서열좌위까지 무시하고 안하무인격으로 행동하자 그의 비행을 점잖게 나무라고 반성을 촉구한 것이다. 이 爭座位帖의 眞蹟은 宋代에 장안에 살던 安師文 집에서 발견되었다. 爭座位稿는 158×81cm의 약 64行의 行草로 된 편지의 초고로서 宋代 安氏라는 사람에 의하여 石刻되었고 그 石刻은 現在 陝西省 西安 碑林에 보관되어 있다.

安眞卿은 唐代의 서예가로서 집안이 가난하여 종이와 붓이 없었으므로 담벽에다 황토로 연습하여 서예를 익혔다고 한다. 27세 때 진사에 급제한 이래 벼슬길에 나간 후에는 張旭에게 배워 서예에 더욱 진전이 있었으며, 관리생활을 하면서 유명한 石刻을 많이 보았다. 그는 평생동안 唐나라에 충성을 다하였고, 특히 安祿山의 반란에서 방비를 잘한 공로로 승진을 거듭하여 만년에는 태자를 교육하는 태자태사의 직위에까지 올랐다. 그는 75세의 노령임에도 불구하고, 반란군을 회유하러 적진으로 갔다가 붙잡혀 죽임을 당하였으므로 後唐에서는 그를 唐나라를 위하여 분골쇄신한 공신으로 충신의 반열에 올려 숭상했으므로 그의 인품과 더불어 그의 글씨 또한 각광을 받게 되었다. 그는 楷書·行書·草書에 모두 능했는데, 특별히 그의 楷書는 장엄하고도 웅장하여서 마치 단정한 선비를 보는 것 같은 느낌이라고 말한다. 그의 서체는 힘차면서도 변화무쌍하며, 스스로 독자적인 일파를 이루었으며, 후대의 柳公權, 黃庭堅, 董其昌, 何紹基 등에게 매우 큰 영향을 미쳤다.

爭座位稿 臨書本과 小楷는 書法을 연구하려는 書家분들과 後學人들에게 보탬이 되게 하고자 출간하게 되었다. 行草의 근간이 되는 本書가 書壇發展에 조금이나마 기여되기를 바라는 마음 간절하다.

2023. 1.

霧林 金 榮 基

十一月日金紫光祿大
夫撿挍刑部尚書上柱國
魯郡開國公顏眞卿
謹奉寓書于右僕射定
襄郡王郭公閤下蓋太

十	열십
一	한일
月	달월
日	날일
金	쇠금
紫	자줏빛 자
光	빛광
祿	봉록 록
大	큰대
夫	사내 부
撿	검사할 검
※檢과 通함	
挍	장교 교
※校과 通함	
刑	형벌 형
部	부서 부
尚	숭상할 상
書	글 서
上	위상
柱	기둥 주
國	나라 국
魯	노나라 노
郡	고을 군
開	열 개
國	나라 국
公	벼슬 공
顏	얼굴 안
眞	참 진
卿	벼슬 경
謹	삼갈 근
奉	받들 봉
寓	부칠 우
書	글 서
于	어조사 우
右	오른쪽 우
僕	종 복
射	벼슬이름 야
定	정할 정
襄	오를 양
郡	고을 군
王	임금 왕
郭	성과 곽
公	벼슬 공
閤	샛문 합
下	아래 하
蓋	대개 개
太	클 태

上 위 상
有 있을 유
立 설 립
德 큰 덕
其 그 기
次 버금 차
有 있을 유
立 설 립
功 공 공
是 이 시
之 갈 지
謂 이를 위
不 아닐 불
朽 썩을 후
抑 누를 억
又 또 우
聞 들을 문
之 갈 지
端 바를 단
揆 헤아릴 규
者 놈 자
百 일백 백
寮 동관 료
之 갈 지
師 스승 사
長 우두머리 장
諸 여러 제
侯 재후 후
王 임금 왕
者 놈 자
人 사람 인
臣 신하 신
之 갈 지
極 끝 극
地 땅 지
今 이제 금
僕 종복
射 벼슬 야
挺 빼어날 정
不 아닐 불
朽 썩을 후
之 갈 지
功 공 공
業 업 업
當 마땅할 당
人 사람 인
臣 신하 신
之 갈 지

上有立德其次有立功
是之謂不朽抑又聞之
端揆百寮之師長諸侯
王者人臣之極地今僕
挺不朽之功業當人臣之

極地豈不以才爲世出功
冠一時挫思明跋扈之
師抗迴紇無猒之請故
身畫凌煙之閣名藏
太室之廷吁足畏也

然 그럴 연
美 아름다울 미
則 곧 즉
美 아름다울 미
矣 어조사 의
然 그럴 연
而 말이을 이
終 마칠 종
之 갈 지
始 처음 시
難 어려울 난
故 연고 고
曰 가로 왈
滿 찰 만
而 말이을 이
不 아닐 불
溢 넘칠 일
所 바 소
以 써 이
長 길 장
守 지킬 수
富 넉넉할 부
也 어조사 야
高 높을 고
而 말이을 이
不 아닐 불
危 위험할 위
所 바 소
以 써 이
長 길 장
守 지킬 수
貴 귀할 귀
也 어조사 야
可 옳을 가
不 아닐 불
儆 경계할 경
懼 두려워할 구
乎 어조사 호
書 글 서
曰 가로 왈
爾 너 이
唯 오직 유
弗 아닐 불

矜 자랑할 긍
天 하늘 천
下 아래 하
莫 아닐 막
與 더불 여
汝 너 여
爭 다툴 쟁
功 공 공
爾 너 이
唯 오직 유
不 아닐 불
伐 자랑할 벌
天 하늘 천
下 아래 하
莫 아닐 막
與 더불 여
汝 너 여
爭 다툴 쟁
能 능할 능
以 써 이
齊 나라 제
桓 굳셀 환
公 벼슬 공
之 갈 지
盛 성할 성
業 업 업
片 조각 편
言 말씀 언
勤 부지런할 근
王 임금 왕
則 곧 즉
九 아홉 구
合 합할 합
諸 여러 제
侯 제후 후
一 한 일
匡 바를 광
天 하늘 천
下 아래 하
葵 해바라기 규
丘 언덕 구
之 갈 지
會 모을 회
微 작을 미

有振矜而叛者九國
故曰行百里者半九
十里言晚節末路
之難也從古至今曁我
高祖太宗已來未有

行此而不理廢此而不亂者也前者菩提寺行香僕射指麾宰相与兩省臺省已下常參官并爲一行坐魚

行 다닐 행
此 이 차
而 말이을 이
不 아닐 불
理 다스릴 리
廢 폐할 폐
此 이 차
而 말이을 이
不 아닐 불
亂 어지러울 란
者 놈 자
也 어조사 야
前 앞 전
者 놈 자
菩 보살 보
提 끝 제(리)
寺 절 사
行 다닐 행
香 향기 향
僕 종 복
射 벼슬 야
指 손가락 지
麾 지휘할 휘
宰 재상 재
相 서로 상
與 더불 여
兩 두 량
省 관청 성
臺 대 대
省 관청 성
已 이미 이
下 아래 하
常 떳떳할 상
參 참여할 참
官 벼슬 관
並 나란할 병
爲 할 위
一 한 일
行 다닐 행
坐 앉을 좌
魚 물고기 어

開 열 개
府 부서 부
及 아울러 급
僕 종 복
射 벼슬 야
率 거느릴 솔
諸 여러 제
軍 군사 군
將 장수 장
爲 할 위
一 한 일
行 다닐 행
坐 앉을 좌
若 만약 약
一 한 일
時 때 시
從 좇을 종
權 권세 권
亦 또 역
猶 오히려 유
未 아닐 미
可 옳을 가
何 어찌 하
況 하물며 황
積 쌓을 적
習 습관 습
更 더욱 경
行 행할 행
之 갈 지
乎 어조사 호
一 한 일
昨 어제 작
以 써 이
郭 성곽 곽
令 벼슬 령
公 벼슬 공
以 써 이
父 아비 부
子 아들 자

之 갈 지
軍 군사 군
破 깨뜨릴 파
犬 개 견
羊 양 양
兇 흉악할 흉
逆 거스를 역
之 갈 지
衆 무리 중
衆 무리 중
情 뜻 정
欣 기뻐할 흔
喜 기쁠 희
恨 한할 한
不 아닐 불
頂 꼭대기 정
而 말이을 이
戴 일 대
之 갈 지
是 이 시
用 쓸 용
有 있을 유
興 흥할 흥
道 길 도
之 갈 지
會 모을 회
僕 종 복
射 벼슬 야
又 또 우
不 아닐 불
悟 깨달을 오
前 앞 전
失 잃을 실
徑 지름길 경
率 거느릴 솔
意 뜻 의
而 말이을 이
指 손가락 지
麾 지휘할 휘
不 아닐 불

顧班秩之高下不論文武
之左右苟以取悅軍
容爲心曾不顧百寮之
側目亦何異清晝
攫金之士哉甚非謂

迎君子愛人以神不聞
也姑息償射得不深念
之乎真卿竊聞軍
容之為人清修梵
深入佛海況乎收東

也 어조사 야
君 임금 군
子 아들 자
愛 사랑 애
人 사람 인
以 써 이
禮 예도 례
不 아닐 불
聞 들을 문
姑 잠깐 고
息 쉴 식
僕 종 복
射 벼슬 야
得 얻을 득
不 아닐 불
深 깊을 심
念 생각 념
之 갈 지
乎 어조사 호
眞 참 진
卿 벼슬 경
竊 도둑 절
聞 들을 문
軍 군사 군
容 얼굴 용
之 갈 지
爲 할 위
人 사람 인
淸 맑을 청
修 닦을 수
梵 부처 범
行 행할 행
深 깊을 심
入 들 입
佛 부처 불
海 바다 해
況 하물며 황
乎 어조사 호
收 거둘 수
東 동녘 동

京 서울 경
有 있을 유
殄 멸할 진
賊 도둑 적
之 갈 지
業 업 업
守 지킬 수
陝 고을이름 섬
城 재 성
有 있을 유
戴 일 대
天 하늘 천
之 갈 지
功 공 공
朝 조정 조
野 들 야
之 갈 지
人 사람 인
所 바 소
共 함께 공
貴 귀할 귀
仰 우러를 앙
豈 어찌 기
獨 홀로 독
有 있을 유
分 나눌 분
於 어조사 어
僕 종 복
射 벼슬 야
哉 어조사 재
加 더할 가
以 써 이
利 이로울 리
衰 쇠잔할 쇠
塗 바를 도
割 나눌 할
恬 편안할 념
然 그럴 연
於 어조사 어
心 마음 심
固 굳을 고
不 아닐 불
以 써 이
一 한 일

京有殄賊之業守陝城有
戴天之功朝野之人所
共貴仰豈獨有分於
僕射我加以利衰塗
割恬然於心固不以一

毀加怒一敬加喜尙何半席之座咫尺之地能汩其志哉且鄉里上齒宗廟上爵朝廷上位皆有等威以明長幼

毀 헐 훼
加 더할 가
怒 노할 노
一 한 일
敬 공경할 경
加 더할 가
喜 기쁠 희
尙 오히려 상
何 어찌 하
半 가운데 반
席 자리 석
之 갈 지
座 자리 좌
咫 짧을 지
尺 자 척
之 갈 지
地 땅 지
能 능할 능
汩 어지러울 골
其 그 기
志 뜻 지
哉 어조사 재
且 또 차
鄉 시골 향
里 마을 리
上 오를 상
齒 이 치
宗 마루 종
廟 사당 묘
上 오를 상
爵 벼슬 작
朝 조정 조
廷 조정 정
上 오를 상
位 자리 위
皆 다 개
有 있을 유
等 무리 등
威 위엄 위
以 써 이
明 밝을 명
長 어른 장
幼 어릴 유

故得彝倫敍而天下
和平也且上自宰相御史
大夫兩省五品供奉
官自為一行十二衛大
將軍次之三師三公令

僕少師保傅尚書左右丞侍郎自為一行九卿三監對之從古以然未嘗參錯至如節度軍將各有本班卿監有卿

監 볼감
之 갈지
班 나눌반
將 장수 장
軍 군사군
有 있을유
將 장수 장
軍 군사군
之 갈지
位 자리 위
縱 세로종
是 이 시
開 열개
府 마을 부
特 특별할특
進 나아갈 진
並 아우를 병
是 이 시
勳 공 훈
官 벼슬 관
用 쓸용
蔭 도움 음
卽 곧 즉
有 있을 유
高 높을 고
卑 낮을 비
會 모을 회
讌 잔치 연
合 합할 합
依 의지할 의
倫 인류 륜
敍 펼 서
豈 어찌 기
可 옳을 가
裂 찢을 렬
冠 갓 관
毀 헐 훼
冕 면류관 면
反 돌이킬 반
易 바꿀 역
彝 법 이
倫 인륜 륜

監之班將軍有將軍
之位縱是開府特進並
是勳官用蔭卽有高
卑會讌合依倫敍
豈可裂冠毀冕反易彝
倫

貴 귀할 귀
者 놈 자
却 물리칠 각
欲 하고자할 욕
爲 할 위
卑 낮을 비
所 바 소
凌 업신여길 릉
尊 높을 존
者 놈 자
爲 할 위
賊 도둑 적
所 바 소
偪 핍박할 핍
一 한 일
至 이를 지
於 어조사 어
此 이 차
振 떨칠 진
古 옛 고
未 아닐 미
聞 들을 문
如 같을 여
魚 물고기 어
軍 군사 군
容 얼굴 용
階 품계 계
雖 비록 수
開 열 개
府 마을 부
官 벼슬 관
卽 곧 즉
監 볼 감
門 문 문
將 장수 장
軍 군사 군
朝 조정 조
廷 조정 정
列 벌릴 렬
位 자리 위
自 스스로 자
有 있을 유
次 차례 차
敍 펼 서
但 다만 단

佐如御史臺衆尊知
雜事御史別置一
榻使使百寮共得瞻仰
不亦可乎聖皇時開府
高士承恩宣傳亦只如

位 자리 위
如 같을 여
御 어거할 어
史 사관 사
臺 대 대
衆 무리 중
尊 높을 존
知 알 지
雜 섞일 잡
事 일 사
御 어거할 어
史 사관 사
別 다를 별
置 둘 치
一 한 일
榻 책상 탑
使 하여금 사
使 하여금 사
百 일백 백
寮 동관 료
共 함께 공
得 얻을 득
瞻 볼 첨
仰 우러를 앙
不 아닐 불
亦 또 역
可 옳을 가
乎 어조사 호
聖 성인 성
皇 임금 황
時 때 시
開 열 개
府 마을 부
高 높을 고
力 힘 력
士 선비 사
承 이을 승
恩 은혜 은
宣 베풀 선
傳 전할 전
亦 또 역
只 다만 지
如 같을 여

此　이 차
橫　가로 횡
座　자리 좌
亦　또 역
不　아닐 불
聞　들을 문
別　다를 별
有　있을 유
禮　예도 례
數　셈 수
亦　또 역
何　어찌 하
必　반드시 필
令　하여금 령
他　다를 타
失　잃을 실
位　자리 위
如　같을 여
李　오얏 리
輔　도울 보
國　나라 국
倚　의지할 의
承　이을 승
恩　은혜 은
澤　못 택
徑　지름길 경
居　살 거
左　왼 좌
右　오른쪽 우
僕　종 복
射　벼슬 야
及　미칠 급
三　석 삼
公　벼슬 공
之　갈 지
上　윗 상
令　하여금 령
天　하늘 천
下　아래 하
疑　의심할 의
怪　괴이할 괴
乎　어조사 호
古　옛 고
人　사람 인
云　이를 운

此橫座亦不聞別有礼數亦何必令他失位如李輔國倚承恩澤徑居左右僕射及三公之上令天下疑怪乎古人云

益者三友損者三友願
僕射與軍容爲直諒之
友不願僕射爲軍容佞
柔之友又一昨裵僕射
誤欲令左右丞句當

益	더할 익
者	놈 자
三	석 삼
友	벗 우
損	덜 손
者	놈 자
三	석 삼
友	벗 우
願	원할 원
僕	종 복
射	벼슬 야
與	더불 여
軍	군사 군
容	얼굴 용
爲	할 위
直	곧을 직
諒	살필 량
之	갈 지
友	벗 우
不	아닐 불
願	원할 원
僕	종 복
射	벼슬 야
爲	할 위
軍	군사 군
容	얼굴 용
佞	아첨할 녕
柔	부드러울 유
之	갈 지
友	벗 우
又	또 우
一	한 일
昨	어제 작
裵	성 배
僕	종 복
射	벼슬 야
誤	그르칠 오
欲	하고자할 욕
令	하여금 령
左	왼 좌
右	오른쪽 우
丞	정승 승
句	맡을 구
當	마땅할 당

尙 오히려 상
書 글 서
當 그 당
時 때 시
輒 문득 첩
有 있을 유
酬 잔돌릴 수
對 대답할 대
僕 종 복
射 벼슬 야
恃 믿을 시
貴 귀할 귀
張 펼 장
目 눈 목
見 볼 견
尤 더욱 우
介 끼일 개
衆 무리 중
之 갈 지
中 가운데 중
不 아닐 불
欲 하고자할 욕
顯 나타날 현
過 과실 과
今 이제 금
者 놈 자
興 일어날 흥
道 길 도
之 갈 지
會 모을 회
還 다시 환
爾 너 이
遂 드디어 수
非 아닐 비
行 다닐 행
再 두 재
猲 공갈할 갈
八 여덟 팔
座 자리 좌
尙 높일 상
書 글 서
欲 하고자할 욕
令 하여금 령
便 편할 편

尙書當時輒有酬對僕射恃貴張目見尤介衆之中不欲顯過今者興道之會還爾遂非行再獨八座尙書欲令便

向下座州縣軍城之禮亦恐未然朝廷公讌之宜不應若此今既若此僕射意只應以爲尚書之與僕射若州佐之與

向 향할 향
下 아래 하
座 자리 좌
州 고을 주
縣 고을 현
軍 군사 군
城 재 성
之 갈 지
禮 예도 례
亦 또 역
恐 두려울 공
未 아닐 미
然 그럴 연
朝 조정 조
廷 조정 정
公 공변될 공
讌 잔치 연
之 갈 지
宜 마땅할 의
不 아닐 불
應 응할 응
若 같을 약
此 이 차
今 이제 금
旣 이미 기
若 같을 약
此 이 차
僕 종 복
射 벼슬 야
意 뜻 의
只 다만 지
應 응할 응
以 써 이
爲 할 위
尚 높을 상
書 글 서
之 갈 지
與 더불 여
僕 종 복
射 벼슬 야
若 같을 약
州 고을 주
佐 도울 좌
之 갈 지
與 줄 여

縣 고을 현
令 벼슬 령
乎 어조사 호
若 만약 약
以 써 이
尚 높을 상
書 글 서
同 같을 동
於 어조사 어
縣 고을 현
令 벼슬 령
則 곧 즉
僕 종 복
射 벼슬 야
見 볼 견
尚 높을 상
書 글 서
令 하여금 령
得 얻을 득
如 같을 여
上 위 상
佐 도울 좌
事 일 사
刺 찌를 자
史 사관 사
乎 어조사 호
益 더할 익
不 아닐 불
然 그럴 연
矣 어조사 의
今 이제 금
旣 이미 기
三 석 삼
廳 관청 청
齊 가지런할 제
列 벌릴 렬
足 족할 족
明 밝을 명
不 아닐 부
同 한가지 동

縣令乎若以尚書同
於縣令則僕射見尚
書令得如上佐事
刺史乎益不然矣今
旣三廳齊列足明不同

刺	찌를 자
史	사관 사
且	또 차
尙	높을 상
書	글 서
令	벼슬 령
與	더불 여
僕	종 복
射	벼슬 야
同	같을 동
是	이 시
二	두 이
品	품수 품
只	다만 지
校	헤아릴 교
上	윗 상
下	아래 하
之	갈 지
階	품수 계
六	여섯 육
曹	관청 조
尙	높을 상
書	글 서
並	아우를 병
正	바를 정
三	석 삼
品	품수 품
又	또 우
非	아닐 비
隔	막힐 격
品	품수 품
致	이를 치
敬	공경할 경
之	갈 지
類	무리 류
尙	높을 상
書	글 서
之	갈 지
事	일 사
僕	종 복
射	벼슬 야
禮	에도 례
數	셀 수
未	아닐 미
敢	감히 감

共 함께 공
存 있을 존
立 설 립
過 과실 과
爾 너 이
隳 무너질 휴
壞 무너질 괴
亦 또 역
恐 두려울 공
及 미칠 급
身 몸 신
明 밝을 명
天 하늘 천
子 아들 자
忽 문득 홀
震 진동할 진
電 번개 전
含 머금을 함
怒 성낼 노
責 꾸짖을 책
斁 싫어할 역
彝 떳떳할 이
倫 인륜 륜
之 갈 지
人 사람 인
則 곧 즉
僕 종 복
射 벼슬 야
將 장차 장
何 어찌 하
辭 말 사
以 써 이
對 대답할 대

共將立過尔隳壞之郛
及身朙天子忽震電
含怒責斁彝倫之人
則僕射將何辭以對

右録爭座位稿

甲卯春三月書此

霧林山房南窓小竹

爭座位小楷

쟁좌위소해

汩其志哉，且鄉里上齒，宗廟上

爵，朝廷上位，皆有等威，以明長

幼，故得彝倫敍而天下和平也。

且上自宰相御史大夫兩省五

品以上供奉官，自為一行，十二

衛大將軍次之，三師三公令僕

少師保傅尚書左右丞侍郎自

為一行，九卿三監對之，從古以

然，未嘗參錯，至如節度軍將各

有本班，卿監有卿監之班，將軍

有將軍之位，縱是開府特進並

是勳官用蔭即有高卑會議合
依倫敍豈可裂冠毀晃反易舜
倫貴者卻欲為卑所凌尊者為
賊所偏一至於此振古未聞如
魚軍容階雖開府官即監門將
軍朝廷列位自有次敍但以功
績既高恩澤莫二出入王命眾
人不敢為比不可令居本住須
別示有尊崇只可於宰相師保
座南橫安一位如御史臺眾尊
知雜事御史別置一榻使使百

寮共得瞻仰承亦可乎聖皇時

開府高力士承恩宣傳亦只如

此橫座亦不如別有禮數亦何

必令他失位如李輔國倚承恩

澤徑居左右僕射及三公之上

令天下疑怪乎古人云益者三

友損者三友願僕射與軍容為

直諒之友不願僕射為軍容佞

柔之友又一昨裴僕射誤欲令

左右丞勾當尚書當時輒有酬

對僕射恃貴張目見尤介眾之

中不欲顯過今者興道之會還
爾遂非行再獨八座尚書亦恐
便向下座州顯軍城之尚禮亦
未然胡廷公讜之宜不應若此
今既若此僕射意只應以為尚
書之興僕射若州佐之與縣令
乎若以尚書同於縣令則僕射
見尚書令得如上佐事刺史于
益不然矣今既三廳齊列足明
不同刺史且尚書令興僕射同
是二品只按上下之階六書尚

書並正三品又非隔品致敬之
類尚書之事僕射禮數未敢有
失僕射之顧尚書何乃欲同是
吏又據宋書百官志八座同是
第三品隋及國家始升別作二
品高自標致誠則崇尊向下攜
排無爲傷甚況再於公堂獪咄
尚伯當爲令公初到不欲紛披
繩僂就命市非理屈朝廷紀綱
須共存立過爾隳壞亦恐及身
明天子忽震電含怒責歎彝倫

之人則僕射將何辭以對

壬寅菊秋 霧林

爭座位稿原寸本

쟁좌위고원촌본

十一月　日金紫光祿大夫檢挍刑部尚書上

柱國魯郡開國公顏真卿謹奏書于

右僕射定襄郡王郭公閤下蓋太上

有立德其次有立功是之謂不朽

聞之端揆者百寮之師長諸侯王

人臣之極地今僕射挺不朽之功業

當人臣極地豈不以才為世出功冠

一時挫思明跋扈之師撝運

献替，故得身画凌烟之阁，名

藏太室之庭，此其威美，而脩

之姓难，故四满而不溢，所以长守富也

鸟焚其巢，所以长守贵也，可不儆惧乎

书曰不矜，天下莫与汝争功，尔唯不

天下莫与世争能，以齐桓公之盛业，片

言勤王，则九合诸侯，一匡天下，葵丘之会

微有振矜，而叛者九国，故曰行百里

崇高九十丈，言峻極之難也。難也

從古至今，自我高祖太宗已來，未省有行此而不■■

兩班敘也。前者菩提是寺行香，僕射

庵宰相一行坐，魚開府及僕射率詵軍將

為一行坐。時行香僕射可得以詵績留更■■

■■鄭公■■之軍破犬羊兇逆之眾

罪情何善，恨不順尒，須用有興道

之會，僕射又不悟前失，徑率意而指麾

不顧班秩之高下，尒左右苟且一悦

軍容為心，曾不顧百寮之側目，尒何云云

清晝攝金之主裁竊見閣下以僕射
得不深念之乎再僕射得竊潤軍容之為
人清修梵行深入佛海海利衆生割

<small>甚州謂也君子愛人以禮不</small>

陷於心固不以一毀加好一敬加喜
崇位半席之座足尺之地迴其志弘且
仰里上齒宗廟上爵朝廷上位皆有
等威關長幼好得彝倫敘而天下和
平也且自宰相御史大夫兩省五品以上
衛大將軍次之
三師三公令僕射保傳當上不師自為
君其同卽發錯九師三監對之從坐結束當位

<small>漢以東京有弥威業守陝城有戴
天之功訓野人所共貴仰豈獨有
於汝哉</small>

<small>吾高供奉自為一行十二</small>

至如鱼军容，挺持貌，有本班，各有位，班行军将有将军之位

如军容階雖開府，官即監門將軍，朝廷列位自有次敘，但以功績既高，恩澤莫二

列位自有次敘，但以功績既高，恩澤莫二

冠蓋震曜，易尋偏裨，老卒為軍，內欲凌尊，老卒為賊，兩僻一面，摧此

出入王命，眾人不敢為此比，不可令居本位，須別

示有尊崇，只可於宰相、師保座南，橫安一位

如御史臺眾尊，知雜事御史，別置一榻，使

百寮共得瞻仰，何期不可乎？何必令他　聖皇時開府儀同，易

如此橫坐，宗廟別有禮數

失伍如輔國，僑於恩澤，徑居左右僕射及

三公之上，今天下疑議，乎古人云，蓋老三五摧

豈三公顧，僕射與軍容為一直淳之友

僕射又顧月畢吏又授尚書百

官志八廥局且蕭云品隋及國家焰城

品曹高自標致誠則崇擐扰

傷甚泥杖獨出为伯書公堂

令公初列不懈修披僵俟就命之州照屈

朝廷紀綱頒其存立過不陳壞之恐

及身 朗天子忽震電含怒責歎獄

倫之人則僕射將行之对

爭座位稿釋文

쟁좌위고석문

爭座位稿

[1]

十一月日 金紫光祿大夫 撿校刑部尙書 上柱國 魯郡開國公 顏眞卿 謹奉

寓書于右僕射 定襄郡王 郭公閤下 蓋太上有立德 其次有立功 是之謂不朽

抑又聞之 端揆者百寮之師長 諸侯王者人臣之極地 今僕射挺不朽之功業 當

人臣之極地 豈不以才爲世出 功冠一時 挫思明跋扈之師 抗廻紇無厭之請

故得身畫凌煙之閣 名藏太室之廷 吁足畏也

덕을 세우고, 그 다음은 공을 세우는 것이니, 이는 不朽라고 이르는 것이
다. 또 듣기에 곧 端揆는 모든 관직의 사장(師長)이요 諸侯王은 인신(人
臣)의 극지라 한다. 지금의 복야(僕射)는 불후의 공업이 뛰어나고, 인신
의 극지에 뛰어난 功業의 으뜸이 되니, 史
思明의 발호하는 장수를 굴복시키고, 廻紇의 불만의 요청을 대항치 않으
리오. 고로 몸은 凌煙閣에 그려지고 이름은 太室廷에 소장되니, 아! 경
외하기에 족하도다.

〈주해〉
• 定襄王 郭公 : 郭英乂로서 교만하고 예법을 무시하였다. 안진경이 여
기서 그의 잘못을 지적한 것이다. 玄宗 때 節度使가 되었고, 肅宗 때
安祿山과 史思明의 난을 평정하였고, 汾陽王에 封하여졌다.
• 太上有立德 其次有立功 : 左傳襄二四에 태상은 덕을 세움에 있고, 그
다음은 공을 세움에 있고, 그 다음은 말을 세움에 있다는 것을 인용
하였다.
• 端揆 : 재상을 이름
• 百寮 : 모든 관직
• 僕射 : 唐宋 때의 벼슬
• 思明 : 唐의 寧夷縣의 突厥人 史思明. 安祿山 뒤에 난을 일으킴.
• 廻紇 : 唐代宗 때 河中에서 병사를 일으켜 조정을 위협한 吐蕃人.
• 凌煙閣 : 唐 太宗이 공신들의 초상을 그려놓고 그의 업적을 기린 곳.

[2]

然美則美矣 然而終之始難 故曰滿而不溢 所以長守富也 高而不危 所以

長守貴也 可不儆懼乎 書曰 爾唯弗矜 天下莫與汝爭功 爾唯不伐 天下莫與

汝爭能 以齊桓公之盛業 片言勤王 則九合諸侯 一匡天下 葵丘之會 微有振

矜 而叛者九國 故曰 行百里者半九十里 言晚節末路之難也 從古至今 尻我

高祖太宗已來 未有行此而不理 廢此而不亂者也

〈주해〉
• 齊桓公 : 춘추시대의 임금. 管仲을 중용하고 제후를 영도하여 晉文
公과 함께 수령이 됨.
• 勤王(근왕) : 임금에게 충성을 다함. 임금의 일을 도움.

십일월 일 金紫光祿大夫 撿校 刑部尙書 上柱國 魯郡開國公인 顏眞卿
은 삼가 右僕射 定襄郡王인 郭公閤下에게 받들어 올립니다. 대개 太上은

물론 아름다운 것은 아름다운 것이다. 그러나 시종을 보전하기는 어려
운 것이다. 고로 말하기를, 가득차면서도 넘치지 않으면, 부를 오래 지키

는 바요, 높이 되어도 위태롭지 않으면, 오래 귀를 지키는 바라고 하였다. 어찌 가히 경구(儆懼)치 않으리오. 書經에 이르기를 『그대 그 공을 자랑치 않으면, 천하는 그대와 더불어서 다투지 않을 것이요, 그대가 오직 자랑치 않는다면, 천하는 그대와 더불어서 能을 다툼이 없으리라』고 하였다. 齊의 桓公의 성업으로써, 임금에게 충성을 다하는 것(勤王)을 한두 마디로 말하면, 곧 제후는 구합하여, 천하를 바로 잡았는데, 葵丘의 모임에 振矜함이 조금 있었다. 이에 叛하는 자가 九國이나 되었다. 고로 백리를 가는 자는 구십리를 반으로 한다는 말이 있다. 이 말은 晩節의 시기에 어려움을 애기하는 것이다. 옛것을 따르고 지금에 이르기까지, 나의 고조 太宗 이래로, 이를 행하여서 이치에 맞지 않음이 없었고, 이를 폐하여서 어지러워지지 않은 자가 없었다.

燒香。

• 魚開府 : 玄宗, 代宗 때의 宦官. 給事黃門, 天下觀軍容宣慰處置使가 되었다.

• 犬羊兇逆 : 개와 양 또는 아주 천한 사람들로 흉악한 역적들. 여기서는 郭令公이 물리쳤던 廻紇과 史思明같은 역적의 무리들.

• 班秩 : 行香을 할 때 계급에 따른 벌려서는 질서와 차례.

• 攫金 : 금을 움켜 도망간다는 뜻으로, 列子의 말을 인용한 것. 說符에는 옛날 제나라 사람이 금을 좋아해서 시장의 점포에서 대낮에 훔쳐 달아났다가 잡혔다. 이는 곧 목적을 위해 움직이다보면 주위는 아랑곳하지 않는다는 뜻이다.

3

前者菩提寺行香 僕射指麾 宰相與兩省臺省已下常參官 並爲一行坐 魚開府及僕射率諸軍將 爲一行坐 若一時從權 亦猶未可 何況積習 更行之乎 一昨以郭令公 以父子之軍 破犬羊兇逆之衆 衆情欣喜 恨不頂而戴之 是用有興道之會 僕射又不悟前失 徑率意而指麾 不顧班秩之高下 不論文武之左右 苟以取悅軍容爲心 曾不顧百寮之側目 亦何異淸晝攫金之士哉 甚非謂也 君子愛人以禮 不聞姑息 僕射得不深念之乎

전일에 보리사에 행향을 하였는데, 僕射가 지휘하여, 宰相과 더불어 兩省臺省과 常參官을 나란히 일행으로 앉히고, 魚開府 및 僕射가 여러 군장을 거느려, 일행으로 앉혔다. 만약 일시의 권위를 따른 것이라 하여도, 또 역시 옳은 것은 아니다. 하물며 계속 습관적으로 쌓여, 그것을 행하면 부당하다. 전에 郭令公은 부자의 군으로서 犬羊兇逆의 무리를 토벌하여, 우리들이 매우 기뻐하고, 최고의 자리에 추대하지 못함을 恨하였다. 이에 興道의 모임을 가지었다. 僕射는 또 전에 저질렀던 잘못을 깨닫지 못하고, 앞장서서 통솔하고 지휘하니, 班秩의 고하를 돌아보지 않고, 文武의 좌우를 논하지도 않고, 구차하게 軍容의 태도에 마음을 맞추어서, 일찍이 百寮의 시기함을 고려하지 않으니, 또 밝은 대낮에 김을 움켜간 선비와 무엇이 다르리오. 심히 말할 수 없는 불합리한 것이라. 君子는 예로써 사람을 사랑하고, 당장의 편안함을 듣지 않는다. 僕射는 그것을 깊이 생각

〈주해〉

• 行香 : 禮佛의 의식으로 계급에 따라 차례로 시행하는 분향 또는

하지 않는다。

眞卿竊聞軍容之爲人清修梵行深入佛海況乎收東京有殄賊之業守陝城有戴天之功朝野之人所共貴仰豈獨有分於僕射哉加以利衰塗割恬然於心固不以一毀加怒一敬加喜尚何半席之座恩尺之地能汩其志哉

〈주해〉

• 清修：결백한 행실。 소행。
• 戴天：하늘 밑에서 사는 것。 곧 이 세상에서 生存하는 것。
• 利衰塗割：이해관계에 따라 움직이지 않고 窮達을 개의치 않아 명리에 따라 행동치 않는 것。

眞卿이 듣는 바에 의하면, 軍容의 사람 됨됨이(爲人)가 佛法을 청수(清修)하고, 깊이 佛敎에 귀의한 사람이며, 또 東京을 회복하고, 적을 격멸시킨 업적이 있었다。陝西를 지키어 戴天의 공훈이 있었기에, 朝野의 사람이 모두 공히 높이 우러러보는 바이니, 어찌 홀로 僕射에게 불평이 있으랴。더하여 이해에 따라 움직이지 않으니 마음이 편안하고 고요함이로다。고로 一毀에 노하고 一敬에 기뻐하지 않으니, 오히려 어찌 半席의 자리나 지척의 사이에서 그 지조를 어지럽히겠는가。

且鄉里上齒宗廟上爵朝廷上位皆有等威以明長幼故得彝倫敍而天下和平也且上自宰相御史大夫兩省五品以上供奉官自爲一行十二衛大將軍次之三師三公令僕少師保傅尚書左右丞侍郎自爲一行九卿三監對之從古以然未嘗參錯至如節度軍將各有本班卿監有卿監之班將軍有將軍之位縱是開府特進並是勳官用蔭卽有高卑會讌合依倫敍豈可裂冠毀冕反易彝倫貴者却欲爲卑所凌尊者又爲賊所偪一至於此振古未聞如魚軍容階雖開府官卽監門將軍朝廷列位自有次敍但以功績旣高恩澤莫二出入王命衆人不敢爲比不可令居本位須別示有尊崇只可於宰相師保座南橫安一位如御史臺衆尊知雜事御史別置一榻使使百寮共得瞻仰不亦可乎聖皇時開府高力士承恩宣傳亦只如此橫座亦不聞別有禮數亦何必令他失位如李輔國倚承恩澤逕居左右僕射及三公之上令天下疑怪乎古人云益者三友損者三友願僕射與軍容爲直諒之友不願僕射爲軍容佞柔之友

〈주해〉

• 上齒：禮記의 제의에 정한 바에 의하여 연장자를 우대하여 상석에 앉게 하는 것。곧 연장자를 존경한다는 것。
• 彝倫：사람으로써 떳떳하게 지켜야 할 도리。윤리。
• 參錯：서로 얽혀 고르지 못함。잘못되는 형편。
• 蔭：선조들의 유훈 또는 가문의 영예에 의하여 관직에 오르는 것。
• 聖皇時：唐 玄宗 皇帝 때의 시기。
• 高力士：宦官。睿宗 때에 內給事를 지냈고 玄宗 때는 황제의 총애를 받자 전횡을 마음대로 일삼았다。계속 승진하여 驃騎大將軍、齊國公

에 봉해졌다.

• 益者三友 : 論語의 季氏편에 나오는 세 종류의 유익한 벗. 솔직하고, 성실하고, 식견이 넓은 벗과 사귀면 유익하다는 것.

• 損者三友 : 세 종류의 해로운 벗. 정직하지 못하고, 성실치 못하며, 식견이 좁으면서 말만 잘하는 것.

보여야 할 것이다. 오직 宰相師保의 자리의 남쪽에 한 자리를 횡으로만 들어, 御史臺의 여러 공들과 같이 知雜事御史와 별도로 一榻을 설치하여, 백료들로 하여금 공히 우러러 보게 하여야 할 것이다. 이것이 또한 가능하지 않겠는가. 聖皇 때에 開府인 高力士가 承恩을 입고서 宣傳하였으나, 역시 단지 이와 같이 하였다. 橫座 또한 별도로 禮數가 있음을 듣지 못했다. 또한 하필이면 그로 하여금 左右僕射의 자리에 있게 하여 三公의 위에 있게 하니, 李輔國같이 천하로 하여금 의심스럽게 하는가. 古人이 말하기를, 益者三友요, 損者三友라고 하였다. 원하건대 僕射는 軍容과 더불어서 直諒의 벗이 되기를 바라고 僕射가 軍容의 아첨하면서 부드러운 체 하는 벗이 되기를 바라지 않는다.

또 향리에서는 연장자를 상석에 있게 하고, 종묘에서는 작위가 높은 자를 상석으로 하고, 조정에서는 관위가 높은 자를 상으로 한다. 이는 모두 등급이 있어 장유를 밝히는 것이다. 고로 彝倫이 펼쳐짐을 얻어야만, 천하가 평화롭게 되는 것이다. 또 上은 宰相과 御史大夫로부터 兩省의 오품 이상의 供奉官은 스스로 일행이 되고, 十二衛大將軍에 버금가고, 三師三公과 令僕, 少師保傅, 尚書左右丞侍郎이 스스로 일행이 된다. 九卿三監은 그것을 대함에 옛날부터 그러하니 일찍이 參錯케 한 적이 없다. 節度軍將에 이르러는 각각 속해있는 반열이 있고, 卿監은 卿監의 반열이 있으며, 장군은 장군의 자리가 있다. 비록 魚開府 및 特進者와 아울러 공훈이 있는 관리라도, 蔭으로써 하면 곧 높고 낮음이 있으며, 讌會는 倫敍에 의하는 것이 합당하다. 어찌 冠을 찢고 冕을 훼손시키며, 彝倫을 어지럽힐 쏘냐. 귀한 자가 낮게 되어 능멸하는 바가 되고, 尊者가 적의 핍박을 받는 바가 됨은 이 하나로써 이에 이르노니, 옛날로부터 들어보지 못한 것이로다. 魚軍容같은 이는 비록 開府이지만 官은 곧 監門將軍으로 조정의 배열하는 위치는 자연히 그 자리가 있는 것이다. 단 공적이 이미 높고, 은택이 지대하여, 왕명을 수행하는 관리에게 다른 사람과 감히 비교할 수 없어, 본래의 위치에 설 수 없다면, 모름지기 특별히 尊崇이 있음을

6

又一昨裴僕射 誤欲令左右丞句當尙書 當時輒有酬對 僕射恃貴 張目見尤 介眾之中 不欲顯過 今者興道之會 還爾遂非 再獨八座尙書 欲令便向下座 州縣軍城之禮 亦恐未然 朝廷公讌之宜 不應若此 今旣若此 僕射意只應 以爲尙書之與僕射 若州佐之與縣令乎 若以尙書同於縣令 則僕射見尙書令 得如上佐事刺史乎 益不然矣 今旣三廳齊列 足明不同 刺史 且尙書令與僕射 同是二品 只較上下之階 六曹尙書並正三品 又非隔品致敬之類 尙書之事 僕射禮數未敢有失 僕射之顧尙書 何乃欲同卑吏 又據宋書百官志 八座同是第三品 隋及國家 始升別作二品 高自標致 誠則崇尊 向下擠排 無乃傷甚 況再於公堂 獨咄常伯 當爲令公初到 不欲紛披 僵偃就命 亦非理屈 朝廷紀綱須共存立 過爾隳壞 亦恐及身 明天子忽震電含怒 責數彝倫之人 則僕射

將何辭以對

〈주해〉

· 八座 : 隨·唐시대에 左右僕 및 令. 六尚書를 팔좌로 함.

· 常伯 : 王의 左右에 친견하면서 항상 일에 앞장서니 三公이라 하고 항상 위임함을 六卿이라 한다.

나라인 唐에 이르러서, 비로소 특별히 이품으로 올려놓은 것이다. 스스로를 높이고 이를 드러내어 보여서, 지극히 존숭케 하니, 아래 사람에게 향하여서는 밀어부치니(擠排) 매우 좋지 못함이 심한 것이라. 하물며 다시 금 公堂에서 常伯을 협박(獝咄)함에 있어서랴. 당연히 令公(郭僕射)이 처음 맞는 일이라. 이리저리 어지러움(紛披)을 원하지 않고, 억지로(僵俛) 명을 취함은 또 도리가 굴복됨이 아니다. 조정의 기강은 모름지기 존립을 함께 하여야 한다. 잘못으로 그대가 무너지면(隳壞), 역시 두려움은 그 자신에게 미치게 된다. 明天子가 홀연히 震電이 노를 머금고서, 윤리(彜倫)를 무너뜨린 사람을 책망한다면, 곧 僕射는 장차 어떤 말로써 대답하고자 하는가.

또 전일에 裴僕射(左僕射였던 裴冕)가 左右丞에게 尚書를 시키고자 잘못하였다. 당시에 그 일에 대하여 가부의 문답(酬對)이 오갔는데, 僕射는 자기의 귀함을 믿고서, 눈을 크게 뜨고 바라보니, 무리들의 가운데에서는 과실을 말하려 하지 않았는데, 지금 興道의 모임에서 다시 잘못됨을 따르려 하며, 다시 八座의 尚書를 위협하여, 낮은 자리쪽으로 향하고자 하도다. 州縣軍城의 禮에서도 아마 이렇게 하지 않으리라. 朝廷의 公議에서도 마땅히 이와같이 함을 감당치 못할 것이다. 지금 이미 이와같으니, 僕射의 뜻은 오직 尚書와 僕射가 州佐와 縣令과 같다고 응당 여길지 모른다. 만약 尚書로서 縣令과 같다면, 곧 僕射가 尚書令을 보는 것이 上佐가 刺史에게 행함과 같다고 하겠느냐. 더욱 더 그렇지 않도다. 이제 이미 三廳이 나란히 섰으니, 刺史와 같지 않음이 족히 분명하도다. 또 尚書令과 僕射는 같은 이품이다. 다만 상하의 품계를 비교하여 보면, 육조의 尚書는 나란히 정삼품이다. 또 품계를 隔하고 경을 치하하는 그런 부류는 아닌 것이다. 尚書의 僕射에 대한 일은 예법에 있어서 감히 잘못이 있을 수 없는데, 僕射가 尚書를 원하는 것이 어찌 卑吏와 같이하기를 바라는가. 또 宋書百官志에서 보건대, 八座는 모두 제삼품의 자리이다. 隋와 지금의

霧林

金榮基

金 榮 基

雅號：霧林, 金秋, 南佰, 夢成, 隱谷人, 陵山人
字：昌在
話術名：廣勳
住所：서울특별시 서초구 효령로 391, 108동 3303호(서초그랑자이)
電話：02-3478-1805~6, 010-5441-7604 / E-mail：kyk1805@naver.com

修 學
- 1947. 忠南 扶餘 出生
- 檀國大學教育大學院 漢文學科 修了(82~)
- 秉山 趙澈九 先生 漢文 修學(63)
- 愚齊 柳寅澤 先生 漢文 修學(64~)
- 元堂 金濟雲 先生 書藝 修學(66~)
- 逸初 李澈周 先生 文人畵 修學(66~)
- 原谷 金基昇 先生 書藝 修學(67~)

受 賞
- 國展 16~30回 연 8回 入選(67~81)
- 國展 27~28回 연 2回 特選(78~79)
- 招待作家(81년) 국립현대미술관 초대출품
- 미협전 현대미술관장상 수상(75~)
- 第4回 原谷書藝賞 受賞(81~)
- 安重根 義士 平和大賞(2019)

作品活動
- 霧林 書 會展 10回 開催(68~)
- 霧林 個人展 13回 開催(82~)
- 現代美術館 招待展(81~91)
- 美協, 書家協, 書道協, 招待出品(69~2019)
- 崔致遠 書藝招待展(2016) 예술의전당
- 韓·中·日 國際展(20餘回 出品)
- 國際書法展(93~) 싱가포르, 북경 등
- 國際書法聯盟展(87~) 북경 등 8個國
- 日月書壇展(2002~)
- 槿域書家會展(74~)
- 世界書藝全北비엔날레(2002~)
- 평창올림픽 韓·中·日 三國書藝展(2018~) 예술의전당
- 오늘의 韓國書藝展(2017~) 예술의전당
- 廣開土大王展(2020 예술의전당)

講 義
- 서울女商 書藝講義(69~)
- 東亞書藝學院, 大韓書藝學院, 東明書藝學院 講師(68~)
- 江南大學校, 檀國大學校 書藝講師(82~)
- 東亞文化센터 書藝講師(84~)
- 東亞文化센터 話術講師(85~)

- 內務部 地方 行政研修院 書藝講師(82~)
- 內務部 監事要員 特別敎育演士(83~)
- MBC 아침마당 현대인의 話術 出演特講(85~)
- 예술의전당 書藝講師(2004~)
- 고려대학교 敎育大學院 최고위과정 書藝講師
- 양지회 서예강사(2019~)

審査 및 書壇活動
- 社團法人 韓國書道協會 代表會長(2014~)
- 社團法人 韓國書家協會 三代 會長 歷任(2004)
- 韓國書藝團體 總聯合會 會長(代) 歷任(書總)
- 國際書法聯盟 韓國代表會長
- 藝術의 殿堂 諮問委員(2017~)
- 文化體育觀光部 諮問委員(2020~)
- 全北書藝비엔날레 組織委員(2015~)
- 國際書法藝術聯合 顧問(2016~)
- 서울시 文化賞 選定 審議議員(2003~)
- 梅軒 尹奉吉 義士 記念館建立推進 事業部長(89~)
- 韓國書壇和合 推進委員會 事務總長(91~)
- 槿域書家會 會長 歷任
- 德蘭書會 會長 歷任(82~)
- 原谷文化財團 理事(2002~)
- 秋史 揮毫大會審査(85)
- 美協, 書協, 書家協 審査委員 歷任(91~)
- 무등미술제 公務員 美術大展 審査委員 歷任
- 東亞美術祭 運營委員 歷任
- 原谷書藝賞 選考委員(原谷文化財團)

金石文 및 縣額, 揮毫
- 大統領 金大中 영부인 李姬鎬 墓碑(국립현충원)
- 臨時政府 2代 大統領 朴殷植 語錄碑(獨立紀念館)
- 駕洛王重修碑(金海)
- 聖王像(扶餘)
- 安重根 義士 銅像(부천)
- 安重根 將軍 銅像(육사)
- 柳寬順 烈士 招魂墓 奉安碑(木川)
- 尹奉吉 義士史蹟碑(忠義詞 예산)
- 매헌 윤봉길 의사 기념관 현액(양재매헌공원)
- 國民과 함께하는 民意의 殿堂(國會)

- 校訓塔(扶餘高等學校)
- 白村齋(扶餘)
- 梅香堂(扶餘)
- 石城 國民學校 百周年 紀念石(扶餘)
- 임천 國校 百周年 紀念石(扶餘)
- 石城公波 崇祖碑(扶餘)
- 素岩書藝振興 公積 石文(永同)
- 김대중 大統領 年譜 題
- 이범열 長老 詩集 題
- 공증과 신뢰(법원)
- 국가브랜드위원회(청와대)
- 扶餘新聞 題(2015~)
- 册書 題 揮毫 30餘 編

出刊 및 論考
- 나의 스승 원곡(월간지)
- 韓國書壇의 未來(書道誌)
- 書壇 統合 念願(考試會誌)
- 書藝振興 포럼(書總)
- 接神論(예술의전당)
- 書藝教育의 本質(고려대학교)
- 光化門 懸板바로달기(漢字教育연합회)
- 漢文教育 振興에 대하여(漢字教育연합회)
- 書藝術 論考 20餘 編
- 혼자서 익히는 書藝教本(73)
- 研書教本(82)
- 千字文, 般若心經, 禮泉銘, 勤禮碑, 爭座位書 등 出刊

作品 所藏處
- 萬壑長松(國會 放送局)
- 丈夫出家生不還(梅軒 尹奉吉 紀念館)
- 哲人知幾(國展 特選作品-筵世大學校)
- 구하라 주실 것이요(강남세브란스병원)
- 農民讀本(충의사)
- 若無元老是無大韓(大韓老人會, 國會, 國務總理公館)
- 새날을 여는 동부교회(동부교회)
- 易世(시사저널)
- 白江千秋(부여신문)
- 뛰면서 생각하라(부여신문)

- 駕洛會館(金海 金氏 中央宗親會)
- 金宗瑞 將軍 神道碑(公州)
- 柳寅澤 先生 追慕碑(扶餘)
- 李東寧 先生 語錄碑(獨立紀念館)
- 柳寬順 烈士 語錄碑(獨立紀念館)
- 忠武公 金時敏 將軍 語錄碑(獨立紀念館)
- 白貞基 義士 語錄碑(獨立紀念館)
- 金學奎 將軍 語錄碑(獨立紀念館)
- 車利錫 先生 語錄碑(獨立紀念館)
- 金中建 先生 語錄碑(獨立紀念館)
- 박시창 將軍 語錄碑(獨立紀念館)
- 戰爭紀念館 建立紀念 石文(龍山 戰爭紀念館)
- 信仰戰力 紀念碑(華川7師團)
- 영동세브란스 병원(강남세브란스 병원)
- 저 높은 곳을 향하여(新一教會)
- 萬歲盤石(新一教會)
- 原谷 金基昇 先生 墓碑(高陽)
- 德讓殿, 福源廳, 守福廳, 典祀廳(山淸)
- 大雄殿(忠州 龍眼寺)
- 大法輪殿(五臺山 月精寺)
- 法興寺一株門(寧越)
- 寂滅寶宮 法興寺 表石(寧越 法興寺)
- 白華山 般若寺一柱門(永同)
- 金剛門(雪嶽山 百潭寺)
- 梵鐘樓(雪嶽山 百潭寺)
- 統帥臺(扶餘)
- 菊堂 朴興生 先生詩碑(永同 般若寺 境內)
- 檀國大學校 設立 취지문(檀國大學)
- 檀國大學校 校訓 및 創學精神 表石(檀國大學校)
- 金太郎 事務總長 父母恩功 碑(昌寧)
- 金性奉 公 墓碑(昌寧)
- 이종환 삼영화학 會長 先祖墓碑
- 최영철 총장 先祖 墓碑
- 생여소리 전수회관(扶餘)
- 扶蘇山門(扶餘)
- 崇穆殿(扶餘 陵山里)
- 芙蓉閣(백제 재현단지 扶餘)
- 포룡정기숭목전(扶餘)
- 국립소록도 병원 題額(고흥)

저 자 와
합 의 하 에
인 지 생 략

霧林 金榮基
爭座位稿〈行草〉〈小楷〉

2023年 1月 10日 초판 발행

저 자 무림 김 영 기
　　　　서울특별시 서초구 효령로 391,108동 3303호(서초그랑자이)
　　　　02-3478-1805 / 010-5441-7604

발행처 ㈜이화문화출판사
등록번호 제300-2015-92호
주　소 (우)03163 서울특별시 종로구 인사동길 12(대일빌딩 310호)
전　화 02-732-7091~3(주문 문의)
Ｆ Ａ Ｘ 02-725-5153
홈페이지 www.makebook.net

I S B N 979-11-5547-541-6

정가 20,000원